世界文学名著连环画收藏本

简·爱 ⑤

原　著：[英]夏洛蒂·勃朗特
改　编：冯　源
绘　画：焦成根　蒋啸镝　彭　镝

CNS | 湖南美术出版社

《简·爱》之五

　　简独自偷偷离开了桑菲尔德。没有目的，没有钱，行李也弄丢了，只得沿途乞讨。就在她走投无路、几乎死去的时候，被圣约翰传教士收留，并介绍简去莫尔顿任教师。一个偶然的机会，圣约翰发现简就是他在苦苦寻找的表妹！原来，简的叔叔去世前，留下两万遗产给简继承。简毫不犹豫地将钱均分，与圣约翰兄妹三人分享。然而，简心里始终放不下罗切斯特，借口出去旅行去找罗切斯特，遗憾的是桑菲尔德府早已在火灾中塌毁了，疯女人火灾中跳楼摔死，罗切斯特被倒塌的房子压残而截去一只手、双眼失明！他们两颗心终于紧靠在一起了！

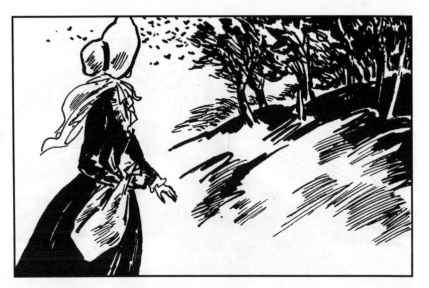

1. 我沿着田地、树篱和小径的边缘走着，一直到日出。鸟儿在矮树林和灌木丛里歌唱，鸟儿对自己的伙伴忠实，鸟儿是爱情的象征。我是什么呢？在我内心的痛苦中，我憎恨我自己。

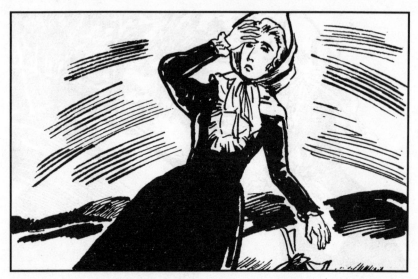

2. 我一边沿着我的孤寂的路走着，一边尽情地哭着。我像个神经错乱的人那样走得很快、很快。从内心开始的一种软弱，蔓延到四肢，控制着我，我跌倒了。

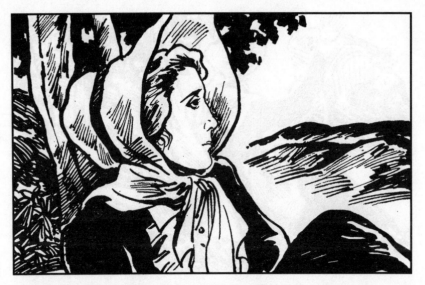

3. 我在地上躺了几分钟，让脸腮压着湿漉漉的草地。我有点害怕，或者有点希望，希望自己就在这儿死去。可是我一会儿就爬起来了，用手和膝盖向前爬去，终于坐在了大路旁边。

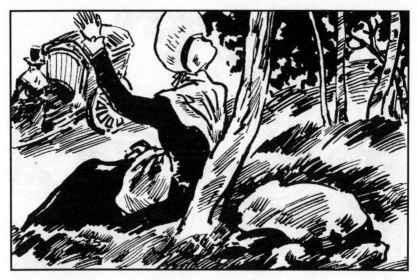

4. 我感到累极了。不得不坐下来，在树篱下休息。离开了可爱又可恨的桑菲尔德府，我不知应往哪儿去。这时，一辆马车正驶过来，我举起手，请马车停下。

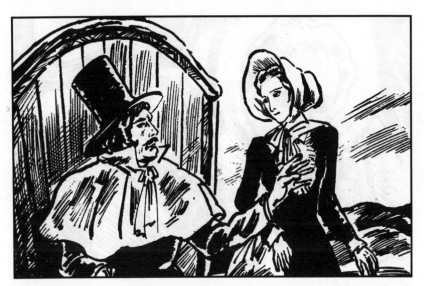

5. 马车停下来，我问车夫上哪儿去？赶车的说了一个很远的地方。我问他到那儿要多少钱，他说30先令。而我总共才只有20先令。他说好吧，不妨将就一下，就拿20吧。

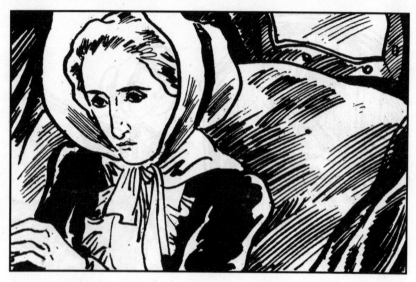

6. 赶车的允许我坐到里边去，因为车子是空的。我进去了，给关在里边，车子继续前进。我坐在车子里边，眼睛里淌出暴雨般的、烫人的、揪心的泪水。

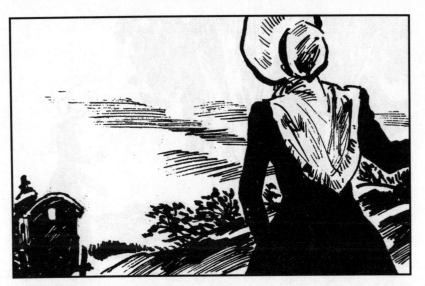

7. 两天过去了，那天傍晚，车夫要我在一个叫惠特克劳斯的小地方下车。因为我所付的车钱不够，他不能让我再乘下去。这里前不着村，后不着店。身无分文的我，只能望车兴叹。

8. 马车驶走了，我独自一人待着。突然我发现我的包裹还在车上！这下我可真是一贫如洗了。这里只是个十字路口，从指路牌上的字看，最近的一个城镇在10英里以外。

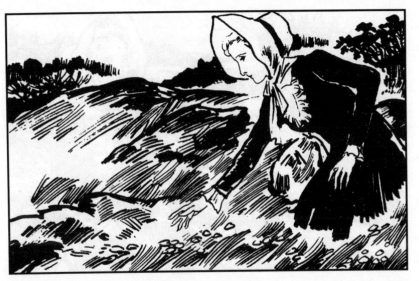

9. 我径直走进石楠丛生的荒地里，看见褐色沼泽中有一条深陷的坑道，我就沿着它走去，艰难地走过没膝的暗黑草丛，随着它的转弯而转弯，终于发现前面有块让苔藓染黑了的花岗岩。

10. 我在这块大岩石下面坐下，周围是沼泽的高高的堤岸。坐了一会儿，我才感到平静下来。黄昏逝去，夜幕降落，笼罩着一切的沉沉寂寂使我安下心来，这时我才有了信心。

11. 在这块岩石旁边，石楠很深，我选择它作为睡觉的地方。我躺下来的时候，双脚就埋在里面。我原以为可以很好地休息，不料悲伤的心破坏了它，心为罗切斯特和他的命运发抖。

12. 第二天，我又走到惠特克劳斯，沿着背太阳的那条路走去。我走了很久很久，觉得要向压迫着我的疲劳屈服的时候，我听到一阵教堂的钟声。我循声望去，看到小山之间一座村落和一个尖顶。

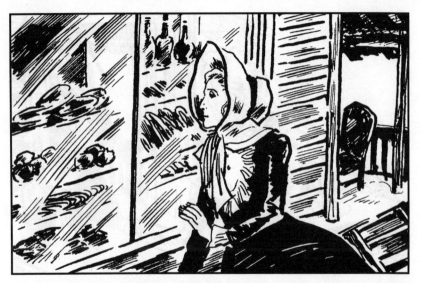

13. 大约下午两点钟光景，我走进了村子。在一条街的尽头，有一家小铺子，橱窗里有几块面包。我饥肠辘辘，却身无分文。我想是否能用脖子上系着的小丝巾和手套换点吃的呢！

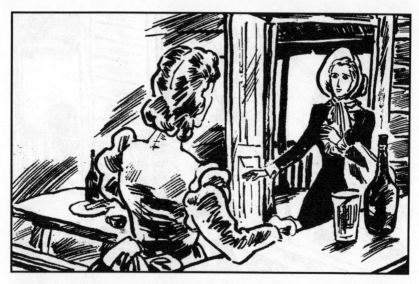

14. 我走进铺子，一个女人彬彬有礼地迎了上来。我突然害臊起来，不敢提出用丝巾和手套换面包的请求，只请她允许我坐下歇一会，因为我累了。

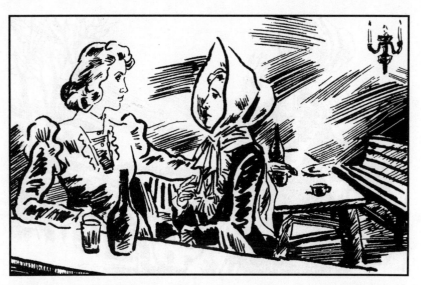

15．那女人一下子变冷漠了，指给了我一个座位。我乏力地坐了下来，难受得直想哭，可我能理解人家，也就忍住了。于是我向她打听是否有人需要雇请工人，她否定地摇了摇头。

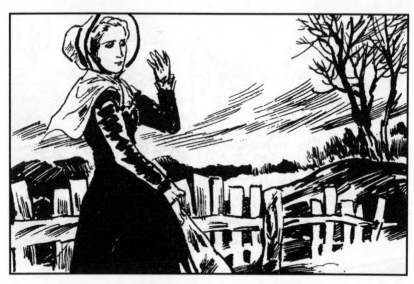

16. 一连两天，我挨家挨户寻找工作，为了一小块面包，哪怕是给人做佣人我也愿意。然而，都遭到了别人有礼貌的拒绝。谁会相信一个陌生人呢？

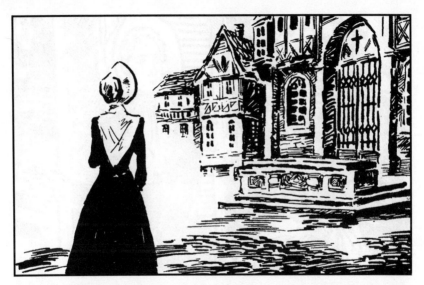

17. 下午渐渐逝去。在穿过一块田地的时候，我看到教堂的尖顶。我想起了，陌生人来到没有朋友的地方，而且要找工作，有时就请求牧师介绍和帮助。于是我鼓足勇气，朝教堂走去。

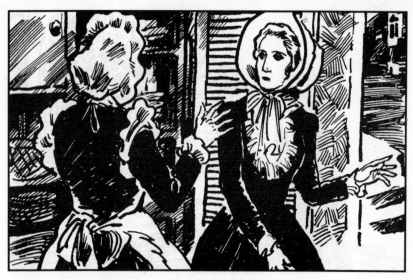

18. 我来到房子跟前，敲敲厨房门，一个老妇人开了门。我一打听，牧师不在家，他父亲突然去世，得两个星期后才能回来。这个妇人是管家，我不能要她救济我，只好又缓缓地走开了。

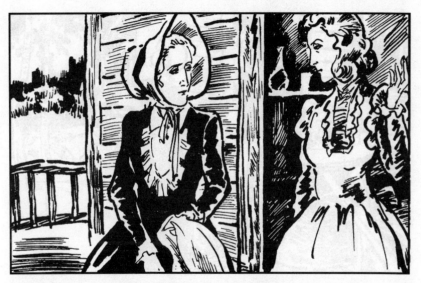

19. 我病了，身体十分衰弱，饥饿又如此啃噬着我。于是我又回到那家小铺子，希望用丝巾和手套换一块面包，缓和一下饥饿的剧痛。可那女人不换，说："我怎么知道你是从哪儿弄来的丝巾！"

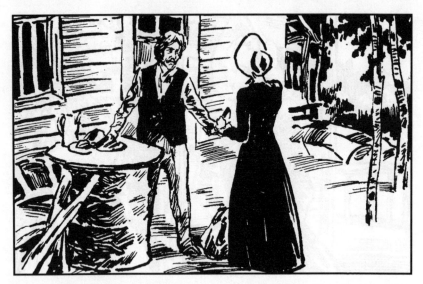

20. 天黑前，我经过一家农舍，农夫正坐在开着的门前吃着面包干酪。我硬着头皮上前乞讨。农夫惊异地看我一眼，切了厚厚的一片面包给我。

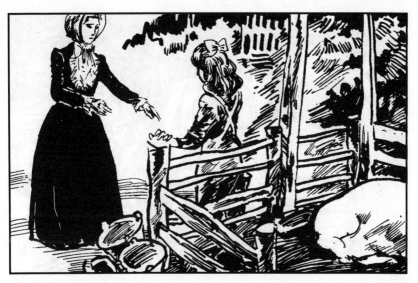

21. 第二天，天下起了雨，又饿又冷的我实在熬不住了。在一所村舍门口，我见一个小女孩刚要把一点冷粥倒进猪槽，便向她讨吃。小女孩忙问屋子里的妈妈。她妈妈同意把冷粥给我。

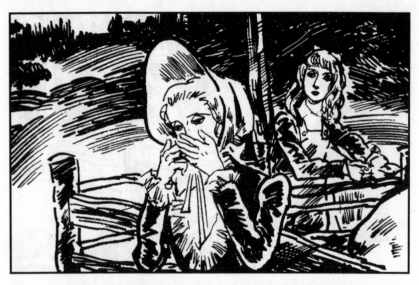

22. 小女孩把凝成块的粥倒在我手里，我捧着，狼吞虎咽地吃了起来。

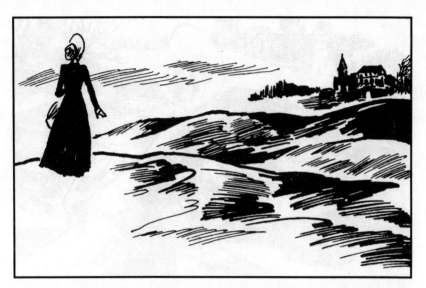

23. 雨天的暮色渐渐变浓的时候，我站在荒野里，还没找到过夜的地方。这时，远处沼泽和山脊之间的一个朦胧的地方，突然出现了一个亮光。我想那里一定有人家，我不能再在雨地里过夜了。

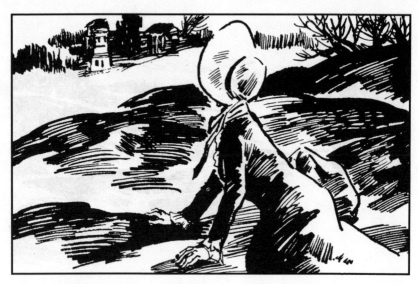

24. 那亮光似乎太远了，我能走到那儿吗？雨下得很猛，再次把我淋得透湿。我拖着筋疲力竭的双脚慢慢朝它走去。我摔倒两次，爬起来振作起精神。这亮光是我微乎其微的希望啊！

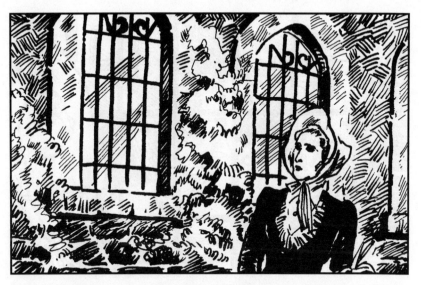

25. 这里果然是一户人家，我顺着一堵矮墙，找到一扇小门。走进门，看到那亮光从一扇很小的格子窗的菱形玻璃里照射出来，窗子离地一英尺，几乎被常春藤和其他爬墙植物遮蔽着。

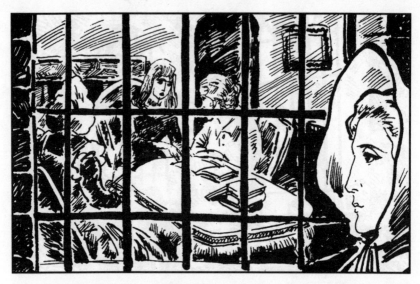

26. 我拨开植物的叶簇，看到屋里的一切。一个老妇人正就着烛光织袜子，火炉旁边两个年轻高雅的姑娘坐在矮凳上，她们中间的一个架子上，放着一支蜡烛和两本大书，两人正全神贯注在看书。

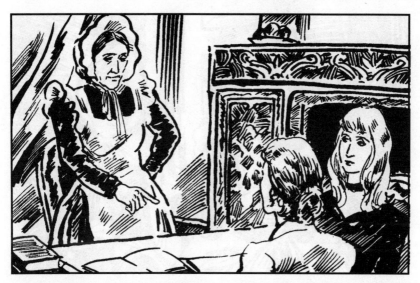

27. 钟敲10点了，我听到那老妇人说："我肯定你们要吃饭了，圣约翰先生一回来就要吃饭的。"她说着，就着手准备晚饭，我已听出来，这老妇人叫汉娜，是这家人的女佣人。

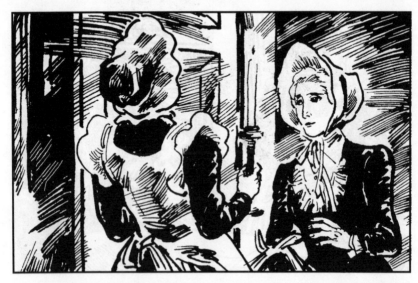

28. 我摸到门边，迟疑地敲响了门。汉娜开了门，用惊诧眼光，借着蜡烛的光亮打量着我问："你有什么事？""我想同女主人说话，要在外屋或随便什么地方借宿一晚，还要一点面包吃。"我说。

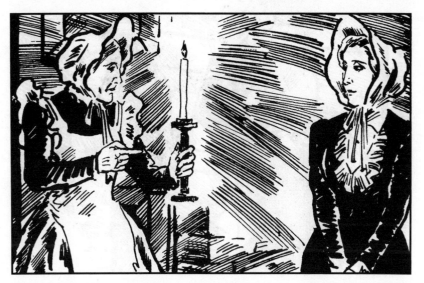

29. "我可以给你一片面包,可是我们不能留一个流浪人住宿。"汉娜脸上流露出我最害怕的怀疑之色。我再次恳求同女主人交谈,被她拒绝了,还说"你不该在这时候到处游荡"。

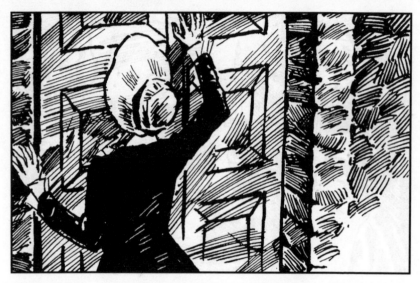

30. 汉娜说着，给了我一便士，就要关门，我哀求道："我再也没力气往前走了，看在上帝的份上，请别关门！把我撵走我会死掉的！"汉娜根本不相信我，砰的一声把门关上了，而且还上了闩。

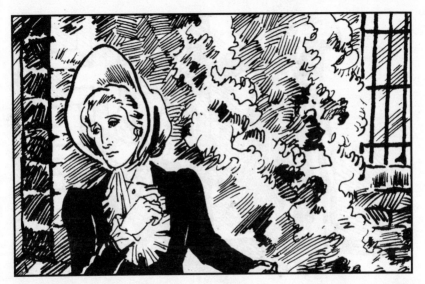

31. 极度绝望撕裂着我的心。我真正精疲力竭了，一步还没迈开，就倒在门口湿漉漉的台阶上。我在万分悲痛中呻吟、哭泣着说："我只有死了，上帝呀，让我默默地等候你的旨意吧！"

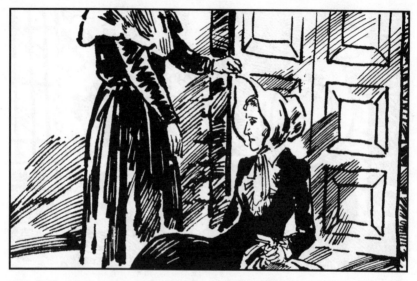

32. 突然，近旁一个声音答话了："人总是要死的，但并不是所有的人都要遭到不爽快的早死。"听到这声音我害怕了，漆黑的夜和我衰退的视力使我看不清楚，只感到有个影子走到门边，重重地敲着门。

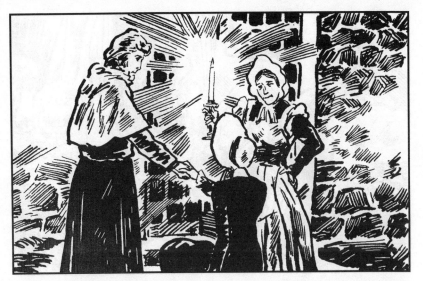

33. 汉娜边叫着"圣约翰先生"边打开了门，见我还躺在门口嚷道："起来！走开！""汉娜，我有话对她说。你把她赶走，已经尽了你的责任，现在让我放她进来，尽我的责任。姑娘，起来吧，进屋去吧。"

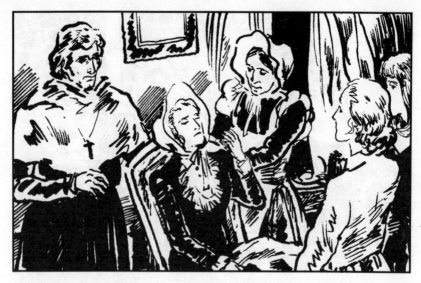

34. 我艰难地照他的话办了。当我站到厨房里炉火边时，浑身哆嗦着，一阵头晕，倒了下来。可是有人用椅子接住了我。我神志还清醒，不过这时说不出话来。两位小姐、圣约翰和汉娜全都凝视着我。

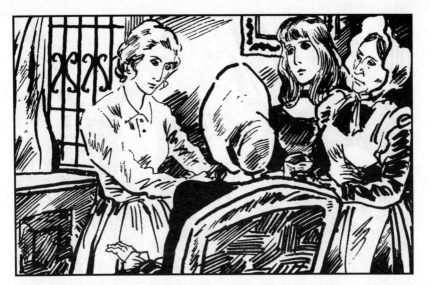

35. 圣约翰让汉娜拿来生奶和面包。一位小姐——这时我已知道她叫黛安娜，朝我俯下身来，掰了一点面包，在牛奶里蘸一下，送到我嘴边。她的脸挨着我的脸，我从她脸上看出了怜悯和同情。

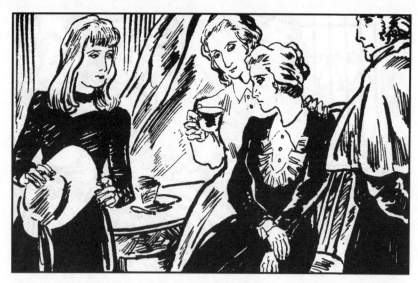

36. 另一位小姐叫玛丽，她给我脱掉湿透了的帽子，扶起我的头说："试着吃吧！"我尝了尝他们给我吃的东西，一开始软弱无力，不久就急切地吃起来。"一开始别吃得太多，要控制。"圣约翰关切地叮嘱。

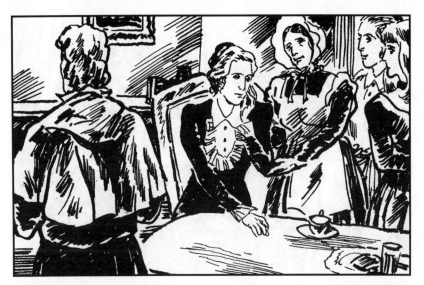

37. 圣约翰先生把牛奶和面包拿走了。他们想与我交谈，可我衰弱得无力讲话，只断断续续地说："请别要我多说话，一说话我就感到一阵痉挛。"说完，我又闭上了眼睛。

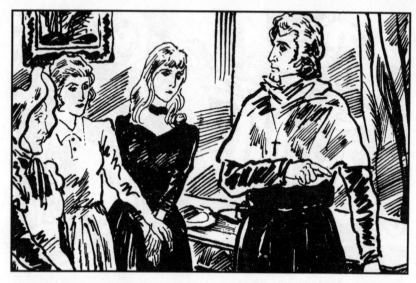

38. 他们四个人沉默了一会，最后圣约翰先生说："汉娜，现在让她在那儿坐着，别问她问题。再过10分钟，把剩下的牛奶和面包给她。玛丽、黛安娜，我们到客厅去，好好谈谈这件事。"

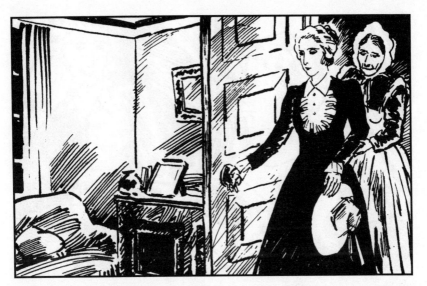

39. 不久，我在汉娜的帮助下，艰难地上了楼，走进一间房子，汉娜帮我脱掉了湿淋淋的衣服，扶我躺到一张温暖而干燥的床上。我感谢上帝，在无法表达的精疲力竭中，体会到一种感激的喜悦。

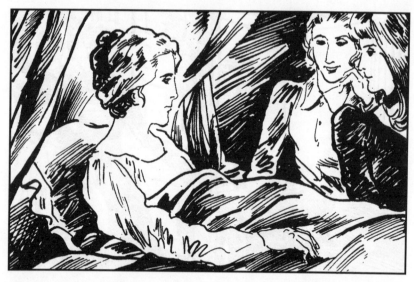

40. 我一躺下，就是3天，不能动，也不能说话。黛安娜和玛丽每天都来看我。我很感激她们，要不是她们及时收留了我，我一定会死去的。

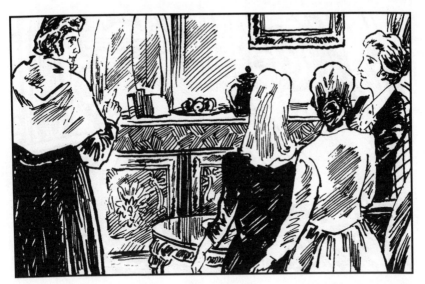

41. 圣约翰先生也来过一次，他对他妹妹们说，我的嗜睡症是过度和长期疲劳产生反作用的结果。他断言不必请医生。他们的交谈中没有一点对殷勤招待我感到后悔、怀疑和嫌恶。我得到了安慰。

42. 第4天，我感觉好了些，能起床说话了。圣约翰在客厅里见我。他关心地询问我，家在什么地方，有没有亲戚朋友，今后有何打算。

43．我向他说明自己是个孤儿，曾在劳渥德学习生活了8年，现在是家庭教师。至于我在什么地方当家庭教师，以及我的真实名字，我都没讲。我只说自己叫简·爱略特。

44. 最后，我希望他给我找一个工作自谋生路，做裁缝、当佣人都可以。圣约翰答应了。他的两个妹妹热情地表示，在我找到工作以前，就住在她们家里。

45. 以后的日子里，我常常和黛安娜、玛丽在一起。她俩很爱看书，多才多艺。我们在一块聊天，很快发现彼此趣味相投，爱好相近。没几天，我们就结下了亲密的友情。

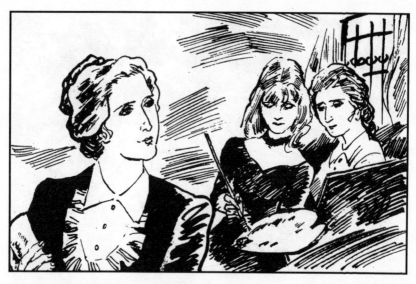

46. 黛安娜教我德语，我教玛丽画画。新的朋友，新的友谊，使我暂时忘却了桑菲尔德那段可怕的经历，精神得到了恢复。

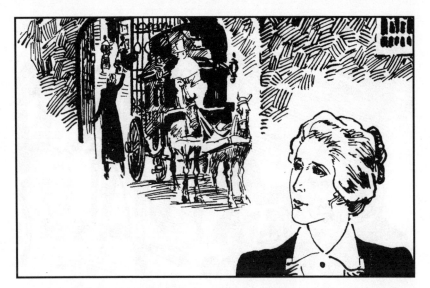

47. 在与黛安娜、玛丽的交往中，我得知，她们出身于一个古老的家族，有钱有地位。

48. 后来，她们的父亲听了她们的约翰舅舅的劝告，将大部分财产拿去冒险做投机生意，结果破了产，只留下现在的住宅——沼屋。

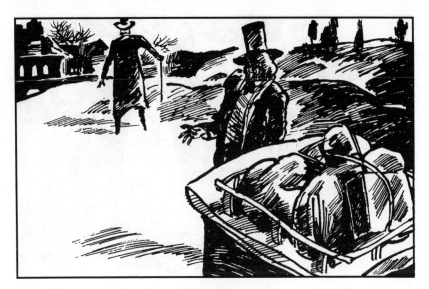

49. 她们的父亲一气之下，与约翰舅舅分了手。

50. 从此，她们家衰败了。哥哥做了牧师，两个妹妹在外地给人当家庭教师。几天前，他们的父亲去世了，现在他们兄妹三人是在家服丧。

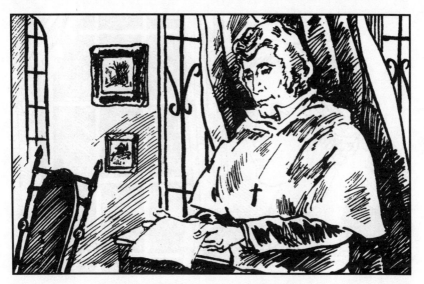

51. 有一天，圣约翰先生收到一封信，说约翰舅舅也死了，他将自己所有的遗产留给了他的另一个亲戚。

52. 对圣约翰先生家里的不幸，我深表同情。我也感激这一家人，在自己家庭的一系列不幸中，对我，一个素昧平生的人仍给予了热情的帮助。我决心今后一定要报答他们。

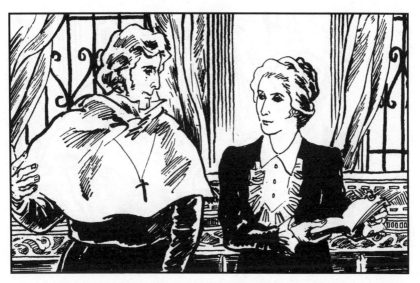

53. 一个月后，圣约翰先生在自己的教区莫尔顿创办了一所女子学校，并且租了一所房子做校舍和教师住房，教师的年薪30英镑。他问我是否愿意去担任教师。

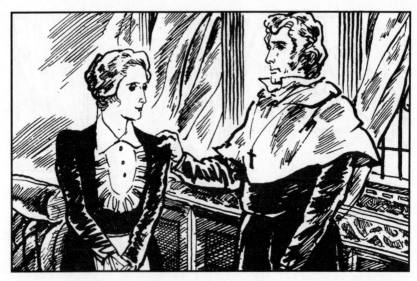

54. 这个职位当然是卑微的,但我从此有了住处,我断然决定接受。圣约翰先生非常满意,极为高兴地微笑了,问:"你什么时候开始执行你的职务?"我说:"我明天就住过去,下星期开学。"

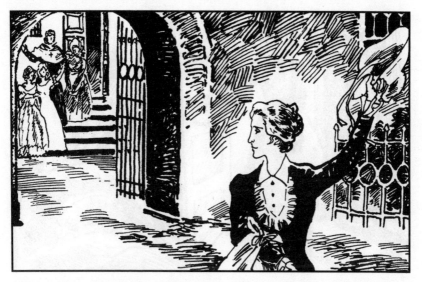

55. 第二天，我离开了沼屋去莫尔顿，再下一天黛安娜和玛丽也离开沼屋，去城里继续做家庭教师。一星期后，圣约翰先生和汉娜回莫尔顿教堂。这古老的沼屋就没人住了。

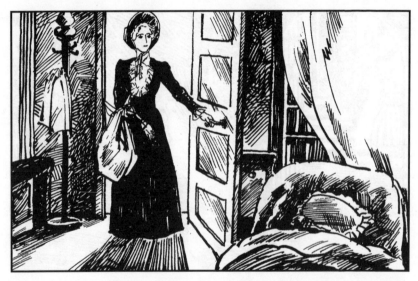

56. 我终于有了一个家。在这间小屋里，墙刷得雪白，地上铺着沙子。家具虽然简单，却很齐全。楼上是卧室，室内有床和小五斗柜。还有赞助学校的女富翁奥立佛小姐为学校找来干杂活和给教师干家务的小孤女。

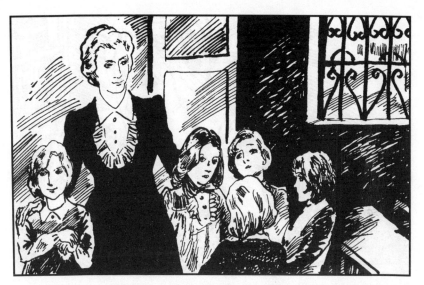

57. 莫尔顿学校，实际上是一所乡村学校，教室简陋。20个学生，都是农民的孩子，没受过教育，不懂礼貌，头脑迟钝。但他们和名门望族的后裔一样，有着天然的美德的胚芽，我的责任就是培育这些胚芽。

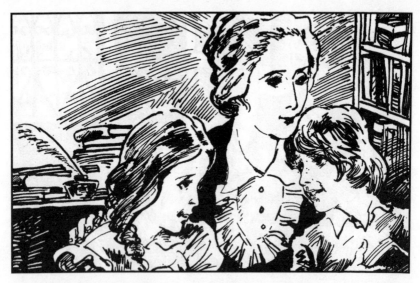

58. 与他们接触了一段时间后，我发现他们是那么亲切可爱，学习进步之快，令人惊讶。我开始喜欢他们，精心教育他们。我很快赢得了学生和家长对我的尊重。

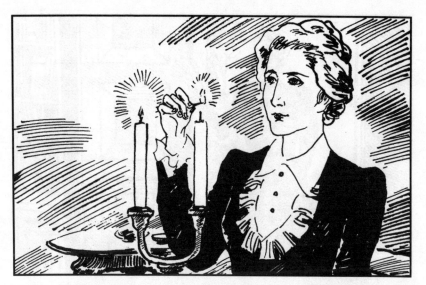

59. 这种平淡无奇的生活，充满了热诚的爱，让我倍感温暖。但是，晚上独自一人时，我总是不由自主地想到罗切斯特先生，做着五彩缤纷或者焦躁不安的梦。

60. 薄暮中，我常走到门口，看收获季节的日落，看小屋前宁静的田野……不久我吃惊地发现自己在哭泣，为自己的命运，为我再也见不到他，为他那绝望的悲痛和致命的狂怒……

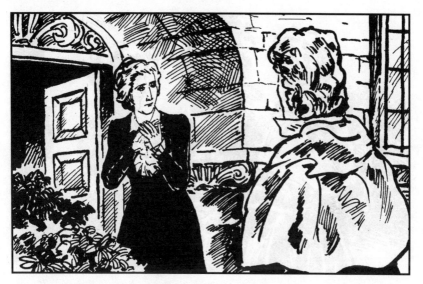

61. 我蒙住眼睛，把头靠在石头门框上。不久一个细小的声音使我抬起头来，原来是圣约翰先生的狗正在用鼻子拱开小花园和牧场的围墙上的门，圣约翰先生双手抱在胸前，不悦地盯着我。

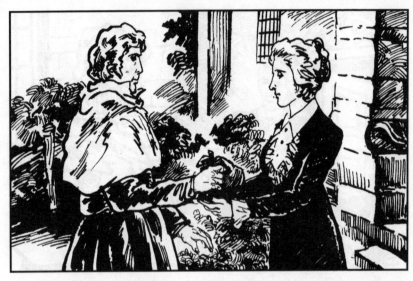

62．我请他进屋，他谢绝说："我不能停留，我只是将妹妹留给你的包裹捎来，里面有画盒、画笔。"我走过去接过来，他趁此严肃地细细察看我的脸。我脸上的泪痕无疑是明显的。

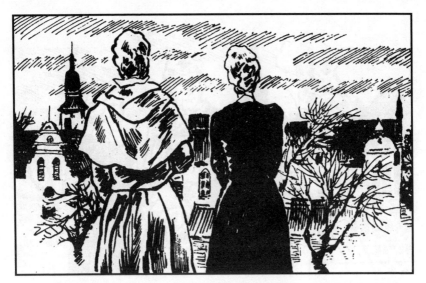

63. 他以为我对这里的条件感到失望或者感到孤独，便对我说了很多很多，劝我抵制诱惑，稳步从事我目前的事业。说完，他不看我，而是看着夕阳。我也看着夕阳。

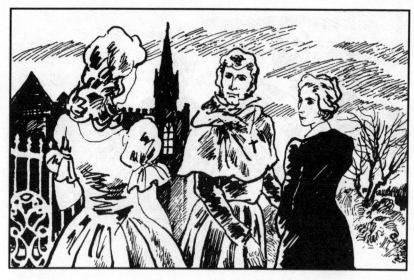

64. "晚上好,圣约翰先生。"一个银铃般悦耳的快活嗓音在身后响起,我们吃惊地回过头来,只见一个身着洁白衣服,充满青春活力,动态优雅,如花似玉的姑娘,亭亭玉立在小门的前面。

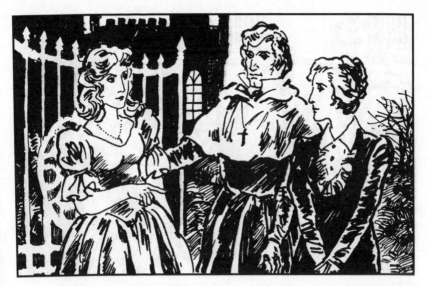

65. 圣约翰先生朝她转过身去说："你一个人出来，太晚了。"她说她今天下午刚从斯市回来，听她父亲说学校已经开学，所以就来了，接着她望着我说："这就是新来的女教师吧？"

66. 她在得到圣约翰肯定的答复后，又问我对她安排的一切是否满意。我一边回答，一边想，她就是奥立佛小姐了。最后她说："有时我会过来帮你教书的。"

67. 接着，她又邀请圣约翰先生马上就去她家，看望她的父亲。圣约翰婉言谢绝了，看得出来，他为拒绝做出了很大努力。"好吧，既然你那么固执，我就离开你吧。"奥立佛小姐说着，伸出手去。

68. 他只碰了碰她的手，声音又低又空洞地说："晚安！"他们都走了。她朝小门那边走去，他则朝另一边走去。她像仙女般轻快地走过田地时，两次回过头来看他，他连一次头也没回过。

69．奥立佛小姐遵守自己的诺言每天来学校看我，一般都是在圣约翰先生早上教义问答课的时候来。只要她一到门口，他的脸颊就会发红，他的大理石似的五官，难以形容地有了改变。

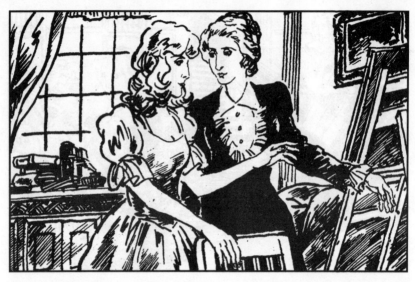

70. 尽管他很激动，却尽力压抑着自己，他那忧郁、坚决的神情，拒满腔热情的奥立佛小姐于千里之外。这时奥立佛像个失望的孩子般噘起嘴，一阵愁云使她那喜气洋洋的活泼劲缓和下来。

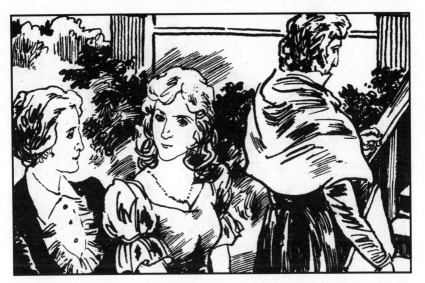

71．奥立佛小姐还多次光临我的小屋。我了解了她的整个性格。她不神秘，也不虚伪；她爱卖俏，却不薄情；她苛求，并不卑鄙自私，自负，并不做作。我喜欢她像喜欢阿黛勒一样。

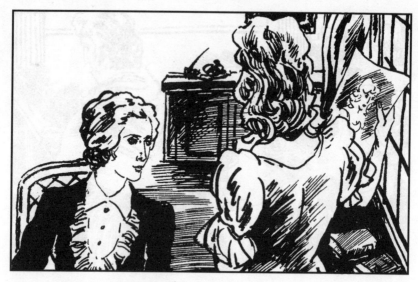

72. 一天晚上，她带着她那种孩子气的好动和好奇，乱翻着厨房里的抽屉，发现了我的绘画用具和几张速写，惊奇得愣住了，说："这是你画的？比斯市第一流学校的老师都好。你愿意为我画一张吗？"

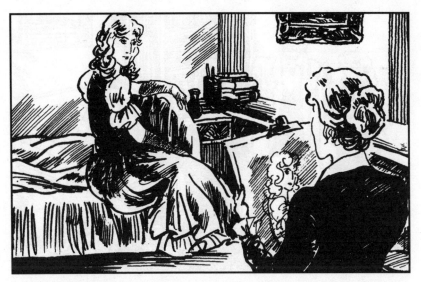

73. 我当然很愿意。我立即拿出一张精细的卡纸，请奥立佛小姐坐好，仔细地勾了一个轮廓。能根据如此完美、漂亮的模特儿写生，我就感到一阵艺术家的欢乐。

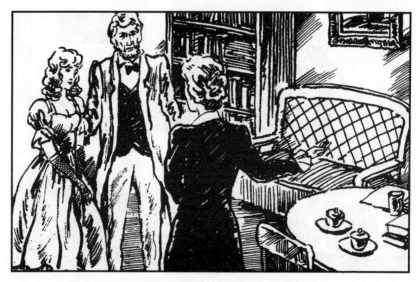

74. 天太晚了，只得改天再接着画。奥立佛小姐回去后对她父亲说了我的情况，第二天晚上奥立佛先生亲自陪她来了。他可爱的女儿站在他身边，就像一座灰白色塔楼旁的一朵鲜艳的鲜花。

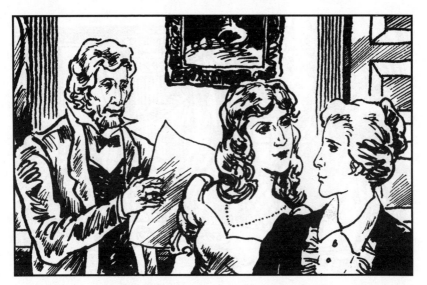

75. 看上去，他是个沉默寡言的、也许傲慢的人，可是对我很和气。奥立佛小姐肖像的底稿他非常喜欢，他要求我把它画成一张完美的画，还坚持要我下一天到谷府去过一个晚上。

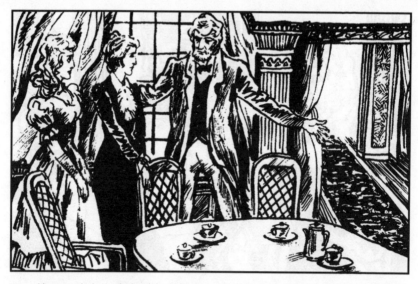

76. 第二天晚上，我来到奥立佛家。漂亮的大住宅显示出主人的财富。奥立佛父女对我很好，主人说，根据他听到和看到的来判断，担心我做乡村教师是大材小用，怕我不久就会离开。

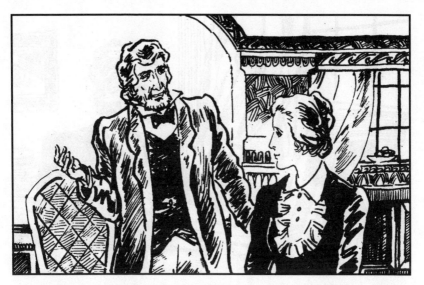

77. 奥立佛小姐认为我聪明得可以到高贵的人家去当家庭教师。我想，我宁可在这儿，也不到任何高贵人家去。奥立佛先生用极尊敬的口吻谈起了圣约翰。看来他不会阻拦奥立佛与圣约翰的结合。

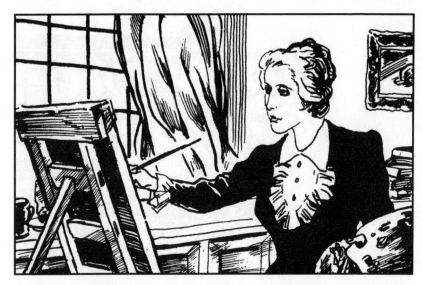

78. 11月5日是假日。我的小仆人帮我打扫好房子后，拿着一便士酬劳心满意足地走了。我拿起调色板和画笔，继续画奥立佛小姐的肖像。头部早已画好，只剩背景要上颜色，衣服要加阴影衬托。

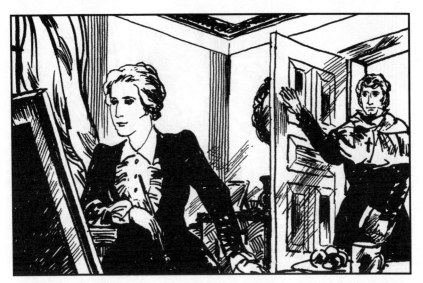

79．我正全神贯注地画着，圣约翰先生急急地敲了几下门以后，就推开没闩上的门进来了。他给我带来一本新出版的书《玛米昂》。我接过书急切地浏览着，圣约翰则弯下腰细细看我的画。

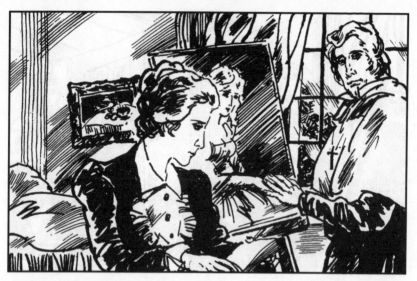

80. 我发现他惊跳了一下，便想了解他心中的想法，故意问："这张画画得像吗？"他环顾左右而不言她，我再一次追问，他才稍微克服了一下犹豫说："我想是奥立佛小姐吧。"

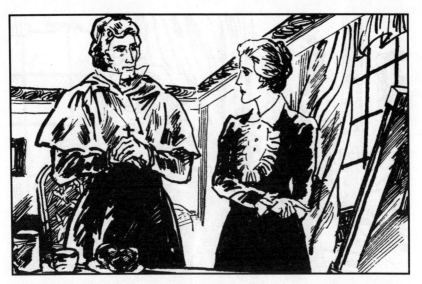

81. 我心里已经很想要促成他与奥立佛小姐结合，所以说要再复制一张送给他。他却说喜欢画，至于拿走那是不明智的。我说："就我所能看到的，要是你把这张画的本人拿去，那就是更聪明、更明智。"

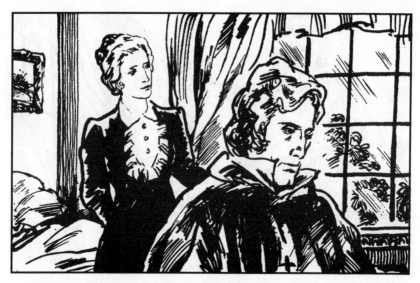

82. 这时候，他坐下来，把画放在他面前的桌上，用双手托着额头，痴情地看着它。我见他对于我的大胆既不生气也不吃惊，便站在他椅子后面说："我肯定她喜欢你。你应该娶她。"

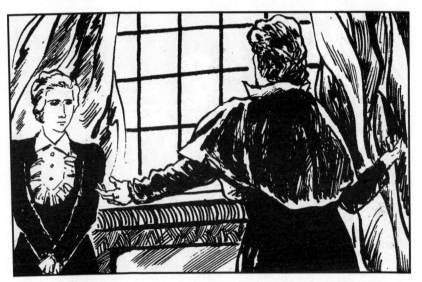

83. "我所追求的东西，她不会赞成；我所从事的工作，她不会合作。奥立佛小姐能成为一个吃苦的人、干活的人、女使徒吗？她能成为一个传教士的妻子吗？"圣约翰先生冷静而遗憾地说。

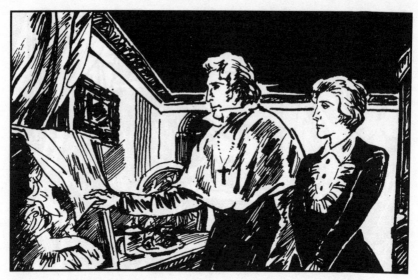

84. 他再一次端详了那张画，而后拿起我放在画旁垫手的薄纸，盖在画上。他突然在这张白薄纸上发现了什么，又拿起那张薄纸，看了看纸边，然后看了我一眼。

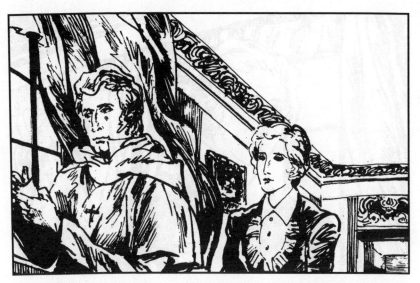

85. 他那眼神说不出的奇怪，完全无法理解。他张开嘴仿佛要说话，却没有说出来。"怎么回事？"我问他。"没什么。"他回答着，把纸又放回去，熟练地从边上撕下窄窄的一条。

86. 纸条很快消失在他手套里，同时他起身告辞而去。我莫明其妙，仔细看看那张纸，可是除了我为了试画笔上的颜色，涂在上面几块弄脏的颜色外，什么也没看见。

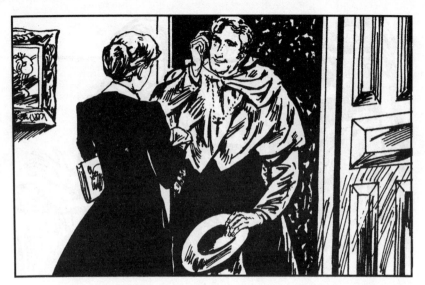

87. 圣约翰先生走的时候，天下起雪来，到第二天黄昏时，山谷里雪堆积起来，几乎无法通行。我关上窗板，坐在炉火旁，读着《玛米昂》。这时，圣约翰先生满身积雪来到莫尔顿学校。

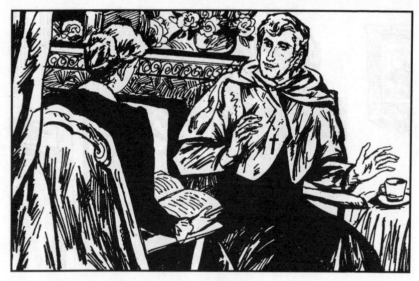

88. 他坐了下来，掏出一个皮夹，从里面拿出一封信，默默看完，又把它折起来，放了回去，身子坐直，朝我转过来说："我有一个故事，只知道前半个。现在由我来叙述，你来听。"

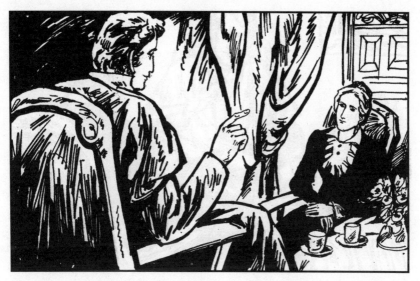

89. 他讲的是我离开桑菲尔德以前的事，从我父母相恋结婚，到我在桑菲尔德出走，知道得十分详细。我问："既然你知道得这么详细，肯定能告诉我罗切斯特先生的情况，他好吗？"

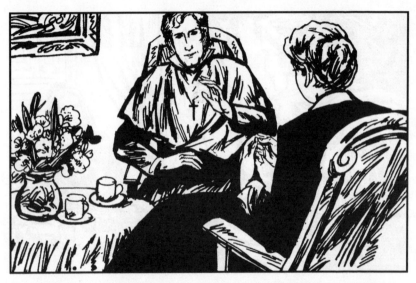

90. 圣约翰说："这我可不知道。自从这位简·爱小姐离开桑菲尔德府以后，每一次寻找她的行踪都是白费力气。现在迫切地要找到她，所有的报纸都登出了广告，我就收到了律师布里格斯先生的来信。"

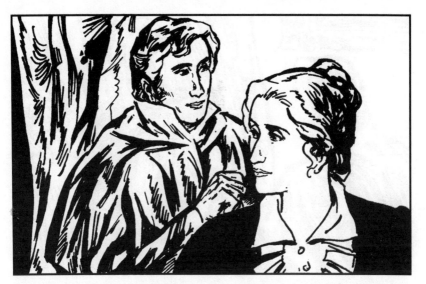

91. 我关心、追问罗切斯特的情况，可圣约翰却一再问我为何不关心桑菲尔德府的家庭女教师，最后他说："既然你不愿问家庭教师的名字，那我得自动把她说出来。"

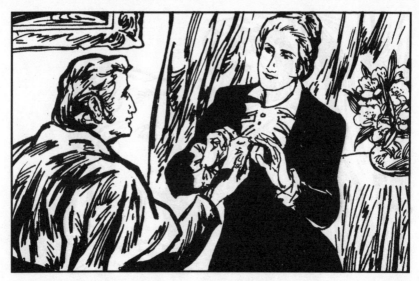

92. 他又将皮夹掏了出来，从中拿出一张匆忙中撕下的破纸条，就是昨天从我遮画的薄纸上撕下来的。他把纸条递给我，纸条上是我用黑墨写下的"简·爱"。这无疑是我心不在焉时写下的。

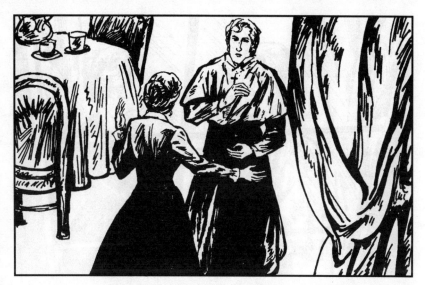

93.“你承认这个名字吗?”他问。我答道:“对。是我。可是布里格斯律师在哪儿?也许他知道一些关于罗切斯特的事。”他有点生气地说:“你怎么不问,布里格斯为什么找你!”“是呀,他要干什么?”

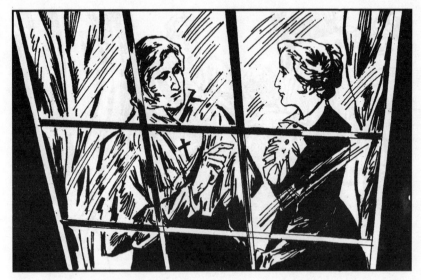

94. "你叔叔约翰先生已经去世了。他留下遗嘱，将自己所有的财产全留给了你。""你是说我成了叔叔遗产的合法继承人？""对，你现在富有了，有2万英镑。"

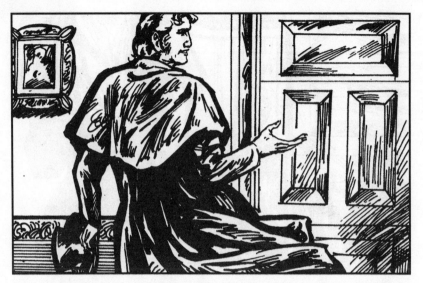

95. 我倒吸了一口气，天啊！我做梦也没想到会有这么多。"恭喜你！小姐，快点与布里格斯先生取得联系吧。晚安！"说完，圣约翰先生披上披风去开门。

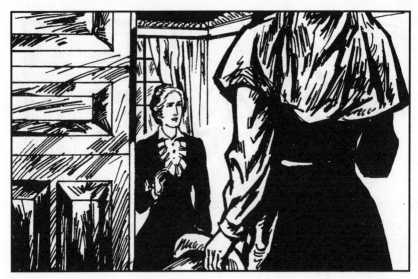

96. 我突然闪出一个念头。"等一等!"我叫道。"还有事吗,爱小姐?""我没弄懂,布里格斯先生为什么要写信给你谈到我?他怎么认识你的?"

97. 他显得有些为难。在我再三追问下，他终于告诉了我。"你叔叔约翰·爱先生，是我的亲舅舅。布里格斯先生是他的律师。

98. "律师今年8月份写信通知我们说，我们的舅舅去世了。还说，自从约翰舅舅与我们父亲闹翻后，舅舅对此一直耿耿于怀，将财产全留给了他哥哥的孤女。

99. "早几天，律师又写信来说，那个女继承人失踪了，问我们是否知道她的下落。我无意中得到了你的真实姓名，事情就这样。"

100. 我惊喜道："这么说，你母亲是我父亲的姐姐？"圣约翰先生点点头说："是的。"一阵狂喜涌上我的心头。我有了哥哥，有了两个姐姐。我有亲戚了!不再是孤苦伶仃的人。我兴奋得蹦了起来。

101. 表哥微笑着说："你这个人真奇怪。我告诉你说有一笔财产时，你很严肃，一听到你有了亲戚，却高兴起来。""对我来说，钱并不重要，人生中最宝贵的是亲人和亲人的爱。"

102. 我的生活一瞬间发生了根本性的变化，我很快想到，是表哥表姐救了我，我应该报答他们。2万英镑，4人平均分配，一人5千，这样我们都能富裕，享受共同的幸福。

103. 我把自己的决定告诉了表哥，他听后大吃一惊，疑惑地问我，是不是凭一时的感情冲动做出这种决定，还特别提醒我在社会上有钱的重要性。

104. 我诚恳地告诉表哥，我不愿做金钱的奴隶。我渴望亲人，渴望骨肉之情。表哥见我态度非常坚决，终于让步了。几天后，我们找到了公证人，将2万英镑的财产分成了4份。

105．这年圣诞节来临了。莫尔顿学校照例放了假。我回到了沼屋。

106. 两个表姐还没回来。我将屋子里里外外打扫得干干净净，房间内全换上时髦家具，铺上漂亮的地毯。我要让自己与表哥团聚在崭新的环境里，充分地享受家庭的乐趣和温暖。

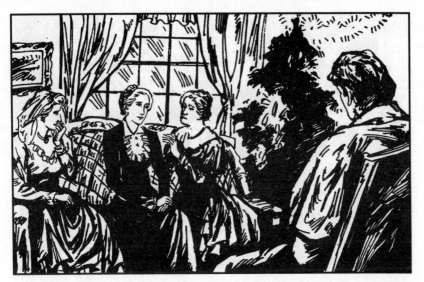

107. 圣诞节那天，两个表姐回来了。她们对新家非常满意。我们欢天喜地，滔滔不绝地交谈，时时发出快活的喧闹。我一生中第一次尝到了亲人欢聚的幸福。

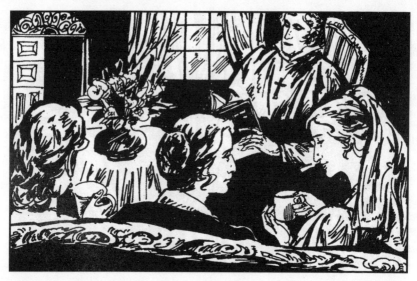

108. 与两位表姐形成鲜明对比，表哥对这一切表现出那么冷漠。情绪过于严肃。原来，他是一个虔诚的基督徒。在他看来，工作就是一切。就在大家谈笑达到高潮时，传来了轻轻的敲门声。

109. 汉娜进来说："一个穷孩子来请圣约翰先生去看他母亲。她快要断气了。"那孩子的家住在惠特克劳斯山顶上，4英里多路都是沼泽地。圣约翰二话没说，满口答应就去。

110. 好心的汉娜见天冷、风大、天黑、难走，想劝阻圣约翰。可是他已经到了过道里，正披上披风。没有一句怨言，没有一点反对，更没有一点犹豫就出发了。

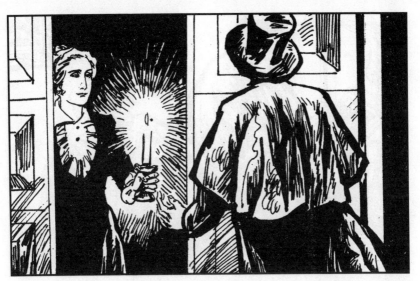

111. 半夜过后，他才回来。尽管他又饿又累，可看上去却比出去的时候还快活。他尽了一份责任，做了一次努力，觉得自己有力量做事和克己，对自己比以前满意。

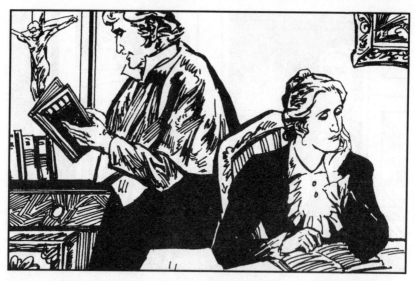

112. 圣诞节过去一周后，他对我表现出特别关心，强迫我学我不感兴趣的印度语，干扰我和表姐的活力。渐渐地我感到，只要他在旁边，我就不能自由自在地谈笑。我失去了心灵的自由。

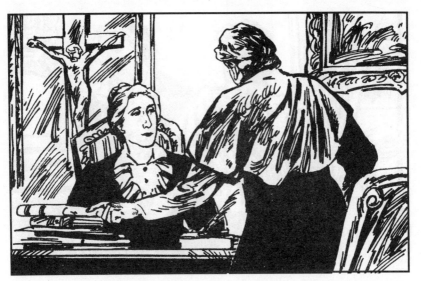

113. 一天，表哥告诉我，他要去印度做传教士。那是一种崇高而又艰苦的工作。他发现我性格驯服、刻苦、坚毅，他需要我这样的助手。最后他以生硬的命令口吻，要我做他的妻子，献身给上帝。

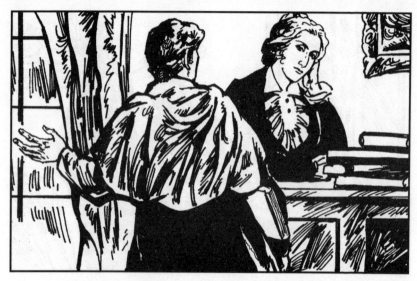

114. 生活中突然发生的变故，改变了我与表哥原是亲戚的关系，我不得不认真地考虑表哥其人。我清楚地认识到，他不是我理想中的爱人。他并不了解，也不想了解我生活中的全部追求。

115. 他生活中的全部目的，就是宣传上帝。他本人不是血肉之躯，而是上帝说话的工具。因此，他绝不可能爱我。如果真的嫁给他，我就是将自己作为牺牲品，奉献到上帝的祭台上。

116．我拒绝了他，同时陷入了深深的苦闷之中。在这个世界上，我曾是个孤儿，我渴望有亲人。可是，我得到亲人后，亲人又何曾理解我，真正爱我呢？

117. 相比之下，真正理解我、尊重我、爱我的，只有罗切斯特先生。一想到罗切斯特先生，我心底就悄悄地升起一阵阵甜情蜜意，血液不由自主地在全身沸腾。我要去找他，回到他身边去。

118. 主意定下的第二天早上，我向黛安娜、玛丽说，要去旅行一次。当天下午，我就乘车出发了。

119. 经过一天半的长途跋涉，我来到了距桑菲尔德府两英里的一个客店。

120．我将行李交给马车夫暂时保管，马上急不可待地朝桑菲尔德府走去。

121. 这时正是清晨，初升的太阳冉冉升起。我看到了熟悉的树林，熟悉的小山，熟悉的牧草地。天空中充满了初醒离巢鸟儿的啼叫，划破了田野的静谧。我感到格外亲切。

122. 我穿过田野，走上了一条弯曲的小路，就是它，将把我引到桑菲尔德府后面的院墙。在那儿，我可以认出罗切斯特先生房间的窗子。

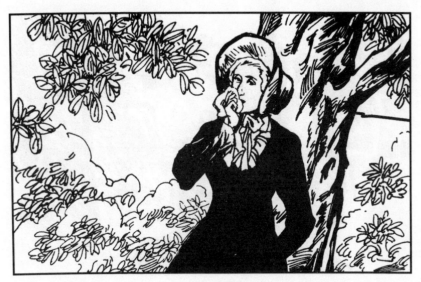

123. 现在他也许起床了，正在院子里散步。如果真是这样，那该多好啊。我会发疯似的朝他跑去。而他，看到突然出现的我，一定会惊喜得说不出话来。

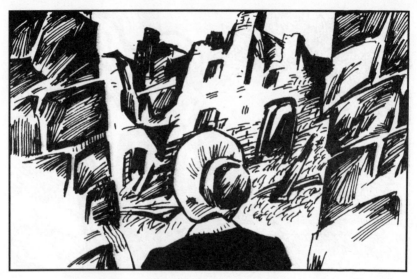

124. 我沿着院墙转过一个拐角，来到宅子的大门前。我从门旁的石柱边朝里一看，我愣住了，几乎不敢相信自己的眼睛，眼前是一片焦黑的废墟。

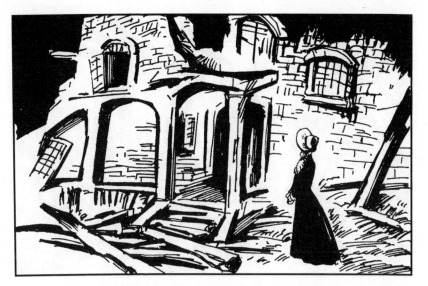

125. 昔日宏伟庄严的桑菲尔德府，此刻是断墙残垣。没有房顶，没有烟囱，参差不齐的墙上，残留着一个个空空的窗洞，到处可见火燎烟熏的痕迹。以前绿莹莹的府前草坪也已是杂草丛生，被践踏得不成样子。

126. 我慢慢地走进空荡荡的房子内部。这里瓦砾遍地，垃圾成堆，阴暗的墙角，湿漉漉的，几棵小草迎着春风，顽强地从石隙中钻出。

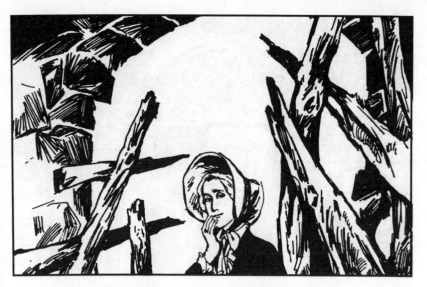

127. 很明显，桑菲尔德府是在一次火灾中坍塌的，已有很长一段时间了。怎么会起火呢?这儿的人现在怎么样了?周围杳无人迹，荒野漠漠，像一块死寂的破败坟地。

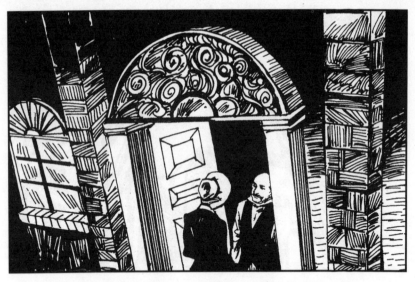

128. 我马上转回客店，向店主了解情况。店老板是个中年人，很健谈。据他说，桑菲尔德府起大火，是去年秋天的一个晚上。

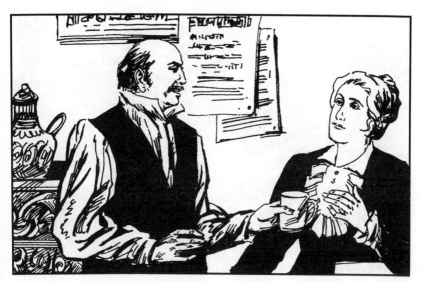

129. 当时夜深人静，待发现起火时，已经迟了。大火焚毁了罗切斯特先生的全部财产，连一件家具都没救出来。"火是怎么烧起来的?"我问。

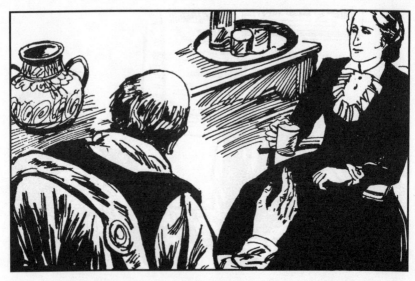

130. 店老板神秘地告诉我："桑菲尔德府里养了一个疯女人。是她放的火。平时有一个女人专门照管她。那人叫普尔太太，很能干，只是爱喝酒。据说，她时常喝酒，喝完了就蒙头大睡。

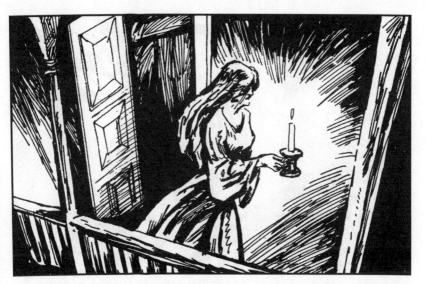

131. "有几次，疯女人趁普尔太太睡熟了，从她口袋里掏出钥匙，溜出房间，在住宅里到处转悠，闯了几次祸。" "放火？" "是的。不过没酿成火灾。"

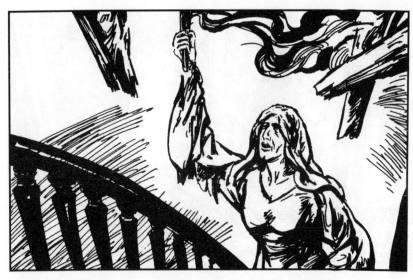

132. "有一次，她溜进罗切斯特先生的房间，把他的蚊帐点燃了。幸亏罗切斯特先生醒得及时，扑灭了。这次可不同，她先烧着了自己隔壁那一间房间里的东西，然后跑到二楼，走进家庭教师住的房子，把床点着了。"

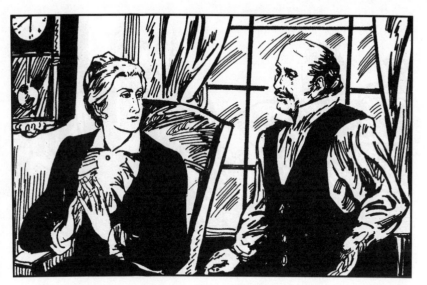

133. "家庭教师？罗切斯特先生又请了家庭教师？""什么又请了？罗切斯特先生只请过一个家庭教师。我没见过。据别人说，她长得很一般，个子很小，不到20岁。罗切斯特先生中了魔似的爱上了她，要娶她。

134. "可是，就在他们举行婚礼的时候，有人揭发罗切斯特先生已经有了妻子。你猜是谁，就是那个疯女人。在这以前，我们这些邻居谁也不知道桑菲尔德府有一个疯女人。这件事被瞒得紧紧的。

135. "事发之后，那个家庭教师不辞而别，走了。那个疯女人可能知道自己丈夫和家庭教师之间的关系，怀恨在心，把那间空房子也点着了。"

136. 我马上想起一件往事。在我准备与罗切斯特先生结婚的前两天晚上，那个疯女人闯进了我的房间，幸好她没有伤害我的意思。现在想起，心里还真有点后怕。

137. "难道起火时，宅子里没有人？"我不理解，宅子里有管家太太，还有那么多佣人，难道他们都睡死了。更重要的是，我想了解罗切斯特先生的情况。他是在家，还是离开英国去法国了。

138. "有。罗切斯特先生就在家里。不过，那一段日子里，他看上去很反常。自从家庭教师走后，他就神不守舍，性格变得格外狂暴、孤独。他给管家太太一大笔钱，打发她走了，把阿黛勒小姐送进了学校。

139. "他还断绝了跟别人的一切往来，整天守在屋子里，白天不出门，夜里却像一个鬼魂般地在庭园里走来走去。"

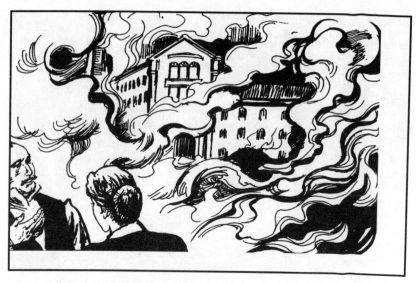

140. "你能肯定罗切斯特先生当晚在家吗?他没出事吧?""起火时,我亲眼看见了他。当时楼上楼下全烧起来了。他爬上顶楼把佣人们叫醒,扶他们下楼,又去救他的疯老婆。

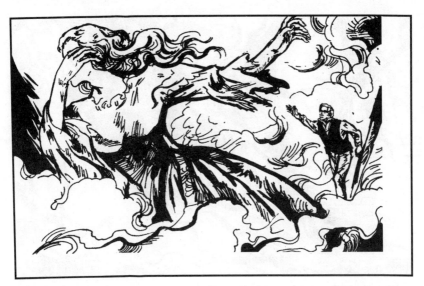

141. "疯女人站在房顶上，挥动着胳膊大喊大叫。罗切斯特先生爬上房顶，朝她跑去，就在这时，那女人大叫一声，跳了下来，摔在地上死了。"

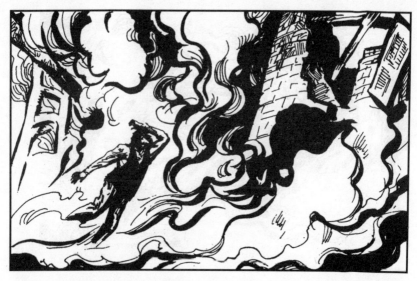

142. "罗切斯特先生呢?他没必要也跳楼啊!"我心里紧张得透不过气来,为他捏一把汗。"当然,他不会跳楼。可是他在下楼的时候,轰隆一声,房子整个倒塌了。"

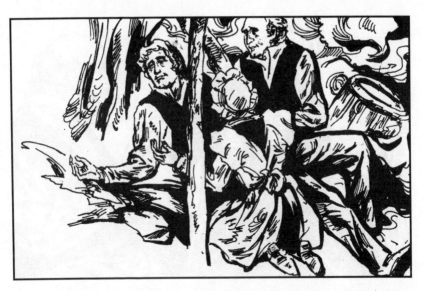

143. "他被压在一根房梁下。被人拖出来时，他的一只眼睛给打出来，一只手压断了。"

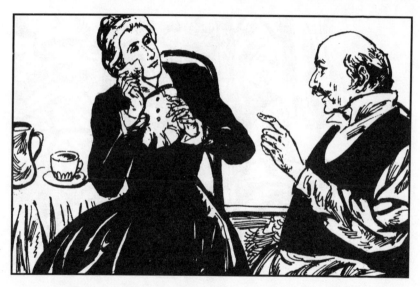

144. "卡特大夫不得不把他受伤的手马上截掉。那只眼睛没办法了，而另一只眼睛后来也发炎，瞎了。"

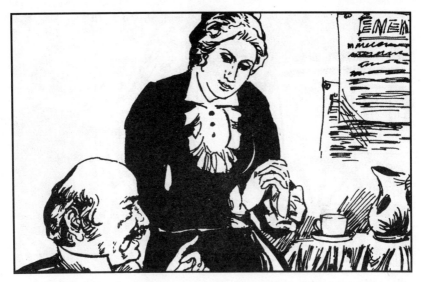

145. "他还活着!现在在什么地方?"我心里的石头落了地,急切地追问。"在芬丁,离这儿30英里,与佣人老约翰夫妇住在一起。"

146. 我以前听说过芬丁，罗切斯特先生常提起它，是他父亲为打猎而专门买下的房子。它在森林里，地方偏僻又荒凉。我马上叫店主为我准备了一辆马车，动身去芬丁。

147. 傍晚，我乘车来到了森林边缘。这时天空阴沉沉的，刮着寒冷的大风，下着绵绵细雨。天渐渐黑下来，我下了车，付了双倍的车钱，把车子和车夫打发走。

148. 步行了一英里，在暮色苍茫中，我看见了一座房子：有两个尖顶，窄窄的窗子，窄窄的门。墙壁潮乎乎的，呈现出暗绿色。这里格外寂静，只听得见雨打在树叶上的沙沙声，清楚得令人害怕。

149. "这儿会有生命吗?"我正感到疑惑时,听到有动静,只见那扇窄窄的前门慢慢地被打开,一个人影刚要从房子里走出来。

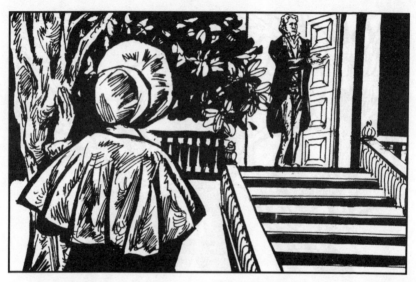

150. 他没戴帽子，走到台阶上，伸出手，似乎要感觉一下是不是在下雨。我认出了他，正是罗切斯特先生。我停住脚步，屏住呼吸，仔细地打量劫后余生的他。

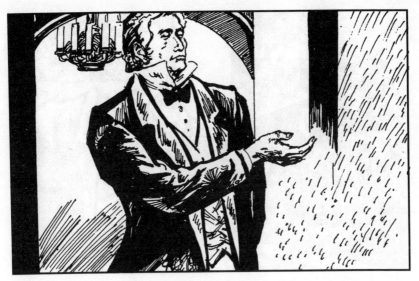

151. 他的身体和以前一样，健壮而结实，乌黑的头发，轮廓硬朗的五官。但是眼睛瞎了。那力图看清四周的努力，使他脸上露出阴郁悲伤的神情。

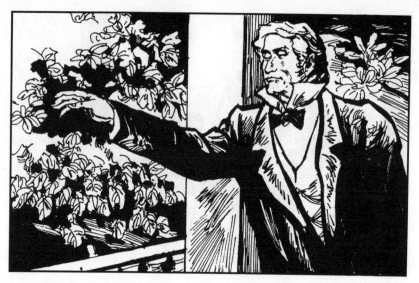

152. 他慢慢摸索着走下台阶，往前移动脚步。接着，他停下来，扬起脸，举起右手，往四周摸着。

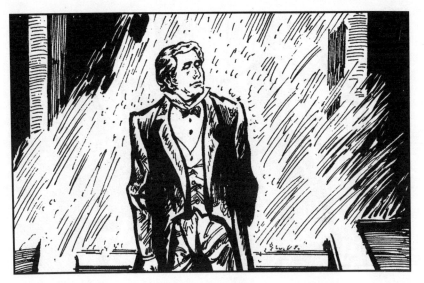

153．他似乎要寻找什么，可是什么也没摸到。他轻轻地叹了一口气，在雨中呆呆地站着，任雨点猛烈地打在头上。

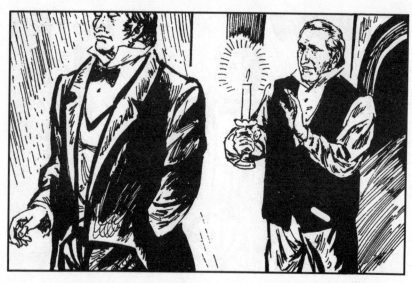

154. 房门口亮光一闪，佣人老约翰从房子里出来，走到罗切斯特先生跟前。"先生，就要下大雨了。我扶你进房里去好吗？"

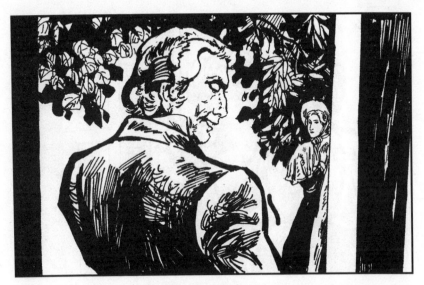

155. "别管我!"罗切斯特先生还是那么粗暴,他再一次做出努力,向前移动着,重新走上台阶,走进屋子,关上了门。

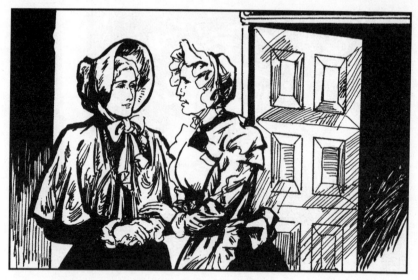

156. 现在，我才走近门前，举手敲门。约翰的妻子玛丽打开了门，我说："玛丽，你好吗？"她吓了一跳，就跟看见了一个鬼似的。我让她平静下来，握住她的手。她说："真是你，小姐！"

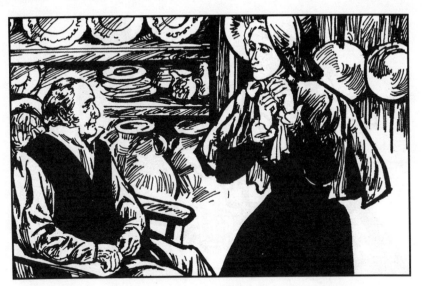

157. 我跟她走进厨房。约翰正坐在熊熊的炉火边。我告诉他们说我已知道我离开桑菲尔德以后发生的事，是特来看罗切斯特先生的，"现在，约翰，请你到森林边上帮我把我的箱子提来"。

158. 这时，客厅的铃响了，是罗切斯特先生在叫玛丽。我让她代我求见，但要求她不说出我的名字。不一会，玛丽回到厨房，边将一杯水和几支蜡烛放在托盘上，边对我说："他要你先报姓名和来意。"

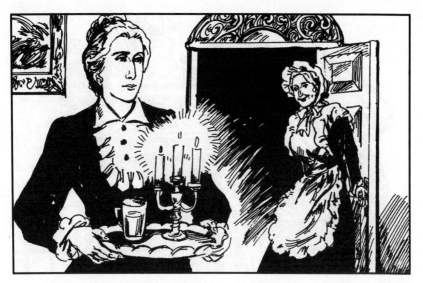

159. 我让玛丽把托盘给我，我端进去。她把客厅门打开，我端着托盘，走进客厅。我的心又急又响地撞着我的肋骨，托盘晃动着，水从玻璃杯里泼了出来。我走进门后，玛丽把客厅门关上了。

160. 客厅看上去阴惨惨的，一小堆没人照料的火在炉栅里低低地燃烧着。屋子的瞎主人头靠在高高的老式壁炉架上，俯身对着火。他那条老狗派洛特蜷缩着，仿佛怕被意外踩着似的。

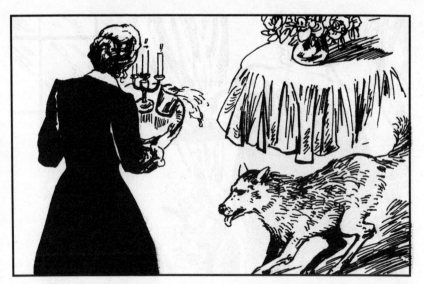

161. 突然，派洛特吠叫着，呜咽着，跳起身，朝我蹦过来，差点儿把我手中的托盘都撞掉了。我把托盘放在桌上，然后拍拍派洛特，轻轻地说："躺下！"

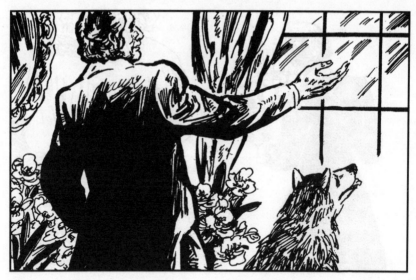

162. 罗切斯特先生机械地转过身，想看着这阵骚乱是怎么回事。可是他什么也看不见，于是便转过身去，叹了一口气，说："把水给我吧，玛丽。"

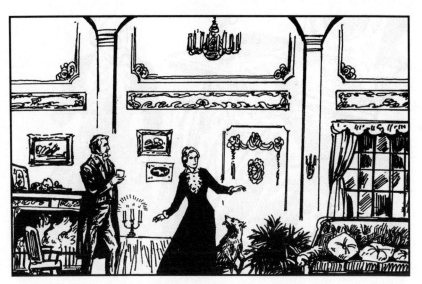

163. 我将只剩半杯水的玻璃杯递到他手中。派洛特跟着我，还是十分兴奋。"躺下，派洛特！"我又说了一遍。他还没把水拿到唇边，就停了下来，似乎在听，问："是你吗，玛丽，是不是？"

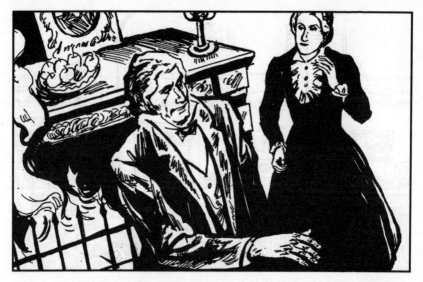

164. "玛丽在厨房里。"我回答道。他忽地伸出手来,可他看不见我站在哪儿,也没碰到我,专横地大声命令:"你是谁?回答我!再说话!""派洛特认识我。我今天晚上刚到。"我说。

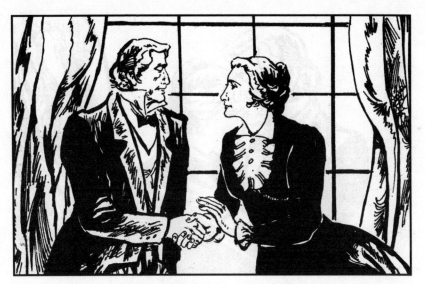

165. "天啊!你在哪儿?让我摸摸。不然我的心要停止跳动,脑子要爆炸了!"他伸出手,摸索着。我快步走上前去,握住了罗切斯特先生残存的右手。

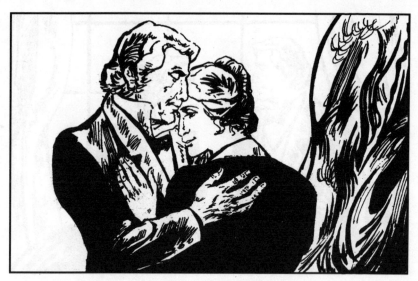

166. 他一触到我的手就嚷起来："这正是她那又小又细的手指!"他那一只手挣脱我的束缚,摸着我的胳膊、肩膀、脖子、腰,我整个儿被他搂住了,我顺从地靠拢他。

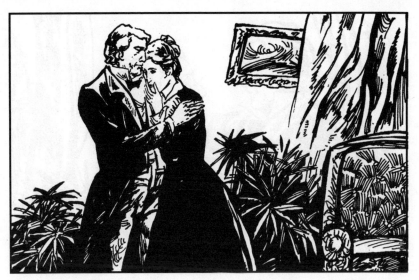

167. 他大声嚷道："是她！我不是在做梦吧！是简！"我控制不了激动的情绪，眼眶湿润了，说："是的，她整个儿在这儿，她的心在这儿。先生，我又这样靠近你了。"

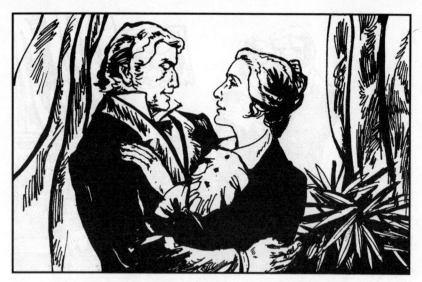

168. "这是真的。简，你终于回来了。你不会再离开我了吧?" "是的，先生。我现在完全可以按照自己的要求行事了。我已经是个独立的人。"

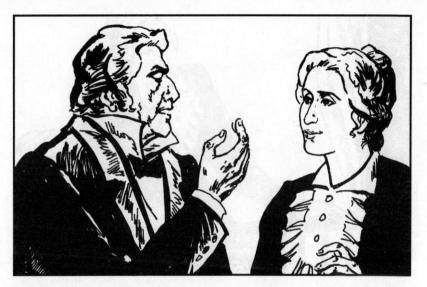

169．"独立！你这是什么意思？""我叔叔去世了，我继承了他的遗产。""这么说，你有钱了，有了新的生活和朋友？你还到这里来做什么。""来陪伴你，做你的护士，你的管家，你的眼睛和手！"

170．他又急不可待地问我离开以后的情况，我没有说，答应明天一定告诉他："我这三天一直在赶路，我觉得自己累了。晚安！"说完，我大笑着，奔上楼去。

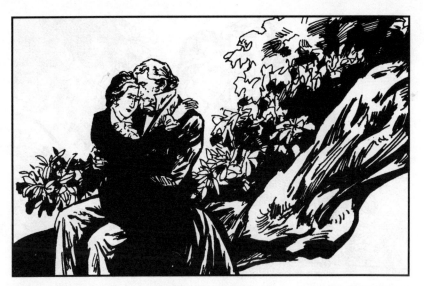

171. 第二天，雨停了，太阳和煦地照耀着大地，吃完早饭后我陪他到外面去散步。他累了，我让他坐在一棵干树桩上。他拉我坐到他膝头上，把我搂在怀里，催我讲我离别后的这段生活。

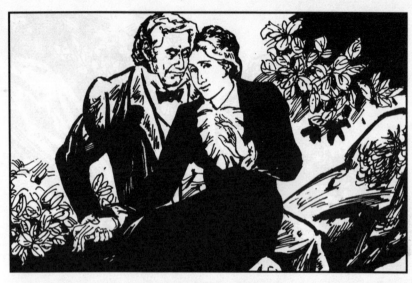

172. 我开始叙述我去年的经历，轻描谈写了那流浪和挨饿的三天，详细地介绍了我和表哥、表姐的奇遇，获得乡村女教师的职位等等。他听得那么专注，紧紧地搂着我，仿佛害怕我又从他身边溜掉似的。

173. 突然罗切斯特先生放开了我，陷下去的两个眼窝盛满了阴郁，说："简，走你自己的路去吧，你应该和你选择的丈夫在一起。""那是谁呢？""你知道的，就是那个圣约翰！"

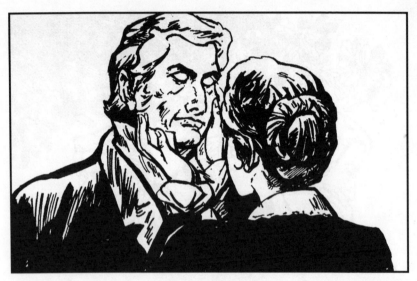

174 "先生，一年多来，我们互相猜疑，躲避，浪费了多少美好的时光。别再欺骗自己了，我需要你，你也需要我。我做你的伴侣吧! 做你的眼睛和手，我永远不再离开你了。"

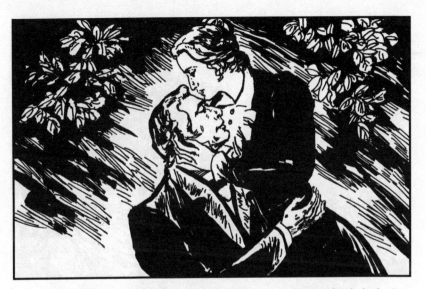

175. 我含着眼泪，轻轻地抚摸他的脸庞，在他宽阔的额头上吻了一下。"简，你不会愿意嫁给一个残废人吧？""只要他没丧失生活理想和生活勇气，他就不是一个残废人。这样的人，值得我爱。"

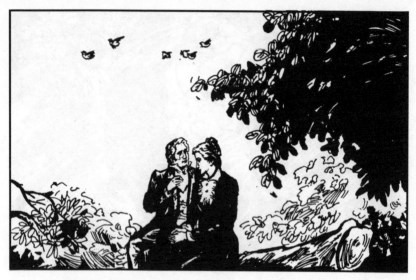

176. "他现在一贫如洗了。""我有钱,我能自食其力。与亲爱的人在一起,就是粗茶淡饭也会很幸福。""如果这样,你做出的牺牲太大。"

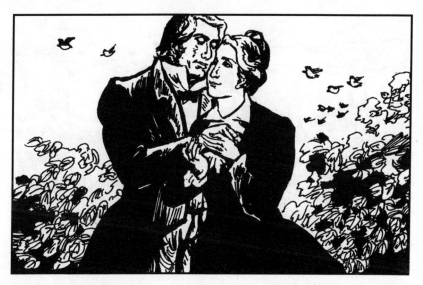

177. "牺牲！我牺牲什么？我爱我所爱的人，这是牺牲吗？如果是的话，那我喜欢这种牺牲。"罗切斯特先生听完我的话，哆嗦地向我伸出右手。我握住它，在自己的嘴唇上放了一会儿，然后把它搭在我的肩膀上。

178. 我扶他站起来，紧紧握着他搭在我肩上的手，用自己矮小的身体，乃至整个生命，支撑着罗切斯特先生，朝着光明而温暖的家，走去，走去……